One Tree
Un árbol único

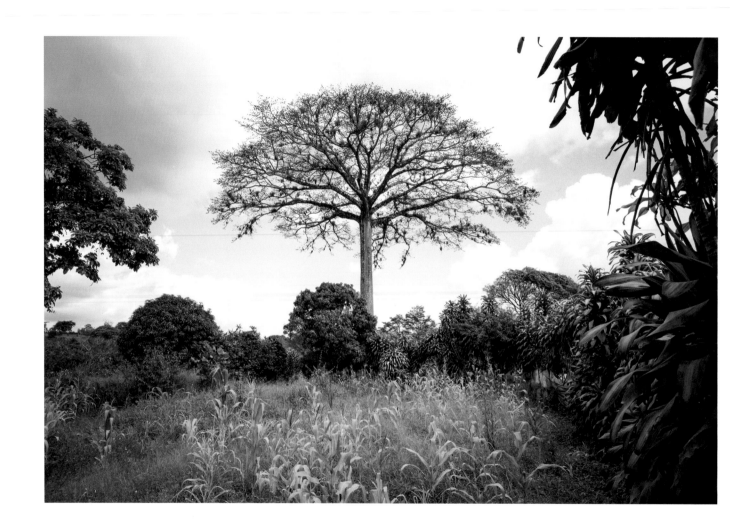

Text by Gretchen C. Daily | Textos de Gretchen C. Daily

Photographs by Charles J. Katz Jr. | Fotografías de Charles J. Katz Jr.

Foreword by Álvaro Umaña Quesada | Prólogo de Álvaro Umaña Quesada

One Tree
Un árbol único

Traducción al español y revisión de textos • Marybel Soto-Ramírez • Francisco Vargas-Gómez

Trinity University Press • San Antonio, Texas | Editorial Universidad Nacional • Costa Rica

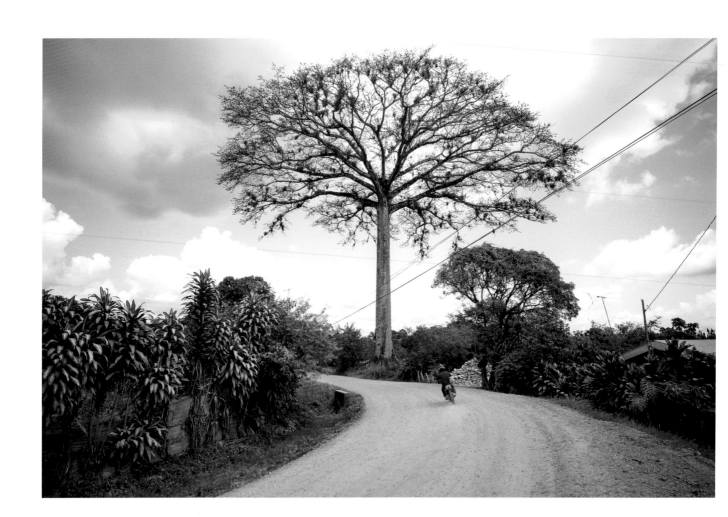

Foreword · Prólogo

Álvaro Umaña Quesada

MY FIRST ENCOUNTER with the magic of trees came at an early age, when my parents took my siblings and me on outings to the edge of the cloud forests north of Heredia, or those near the Poás and Irazú volcanoes. I was instantly enchanted with the trees in these forests, each one an ecosystem covered by mosses of many shades of bright green and hosting hundreds of types of bromeliads. Vines, hanging white lichens, and a thousand species of birds and butterflies made for an explosion of life that I had never seen before.

These early experiences are still vivid in my memory. They gave me a feeling for nature

MI PRIMER ENCUENTRO con la magia de los árboles ocurrió a temprana edad, cuando mis padres nos llevaban de excursión a mis hermanos y a mí a los linderos del bosque nuboso al norte de Heredia o a los adyacentes a los volcanes Poás e Irazú. De inmediato quedé encantado con los árboles de aquellos bosques, cada uno un ecosistema, cubiertos de musgos en diversas tonalidades de verdes luminosos y hospederos de cientos de tipos de bromelias. Las lianas, los colgantes líquenes blancos y un millar de especies de pájaros y mariposas producían una explosión de vida que nunca había visto antes.

Aquellas primeras experiencias permanecen vívidas en mi memoria. Produjeron en mí

similar to what E. O. Wilson calls biophilia, the love of trees and all living creatures. My family and I came back to the same spots and visited many unique trees, for no two are alike. Some offered lower hanging branches that were easy to climb and gave us access to the canopy's secrets.

Trees live at the boundary of the earth's surface, joining worlds above and below. Their roots tap the soil, minerals, and moisture held in the ground. They are a primary connection to the atmosphere, both by generating oxygen through photosynthesis and by transpiring huge quantities of water into the air, equivalent to half of the rainfall in the Amazon. Trees are connected to the rest of nature in multiple and

un sentimiento por la naturaleza semejante a lo que E. O. Wilson denomina biofilia: amor a los árboles y a las criaturas vivientes. Junto a mi familia, regresé a aquellos mismos lugares y visitamos muchos árboles únicos, pues no hay dos idénticos. Algunos nos ofrecían sus colgantes ramas bajas, fáciles de escalar, para darnos acceso a los secretos del dosel.

Los árboles viven en el límite de la superficie terrestre uniendo los mundos de arriba y de abajo. Sus raíces beben del suelo los minerales y la humedad contenida en la tierra. Son una conexión primordial con la atmósfera, tanto por la generación de oxígeno mediante la fotosíntesis, como por la transpiración de enormes cantidades de agua hacia el aire, que equivalen a la mitad de la lluvia del Amazonas. Los árboles están ligados con el resto de la

intricate ways. They are the engines that capture energy from the sun to make our forests green, and they are also one of the drivers of our planet's water and nutrient cycles.

It is no coincidence that the metaphor of the tree of life is prevalent in so many mythical cosmologies. For the ancient Maya, the sacred ceiba tree connects the three layers of the world. The roots reach into the underworld of death, the trunk in the middle is the world of life, and the branches reach into the upper world of paradise. In much of Africa, the magnificent baobab tree is considered the tree of life. In California and the Pacific Northwest, the giant redwoods and sequoias inspire awe with their sheer commanding presence, size, and longevity. All of these

naturaleza en múltiples e intrincadas formas, son los motores que capturan la energía del sol que hace verdes nuestros bosques y son, también, uno de los impulsores de los ciclos del agua y de los nutrientes en nuestro planeta.

No es casualidad que la metáfora del árbol de la vida frecuentemente forme parte de tantas cosmologías míticas. Para los antiguos mayas, la ceiba, el árbol sagrado, conecta las tres capas del mundo: las raíces se hunden en el inframundo de la muerte, el tronco, en el medio, es el mundo de la vida, y las ramas alcanzan el mundo superior del paraíso. En buena parte de África, el magnífico baobab es considerado el árbol de la vida. En California y en la región del noroeste del Pacífico, las secoyas gigantes y las secoyas de la costa inspiran asombro con su imponente presencia, tamaño y longevidad. Estos gigantes

gentle giants provide water, shelter, food, fibers, nuts, and so much more to the human societies that coexist with them.

We live in the Anthropocene, a new era in which humanity is having a determining impact on the biosphere. One of the era's big trends has been the decrease of forest cover worldwide. Costa Rica lived through more than half a century of dramatic deforestation, when we lost over half of the original forests that covered almost the entire country when the Spanish arrived. The famous Ceiba of Sabalito lived through this process and was saved by the community. Thankfully, it also lived to see forest come back, in one of the few examples of reversal of deforestation in the Neotropics.

bondadosos proveen agua, refugio, alimento, fibras, semillas y mucho más a las sociedades humanas que coexisten con ellos.

Vivimos en el Antropoceno, una nueva era en la cual la humanidad tiene una repercusión determinante en la biosfera. Una de las tendencias principales de esta era ha sido la disminución de la cobertura forestal en todo el planeta. Costa Rica experimentó más de medio siglo de dramática deforestación durante la cual perdimos cerca de la mitad de los bosques originarios que cubrían prácticamente todo el país a la llegada de los españoles. La famosa ceiba de Sabalito sobrevivió a ese proceso: la comunidad donde se ubica la salvó. Por suerte también vivió para ver el regreso de los bosques, en uno de los pocos ejemplos de reversión de la deforestación en el Neotrópico.

I was privileged to serve as Costa Rica's first minister of natural resources and energy from 1986 to 1990, under President Óscar Arias, and to begin developing policies to reverse deforestation, a critical environmental challenge for Costa Rica. In most of the tropical world, trees are not equivalent to capital resources like land or tractors or cattle. One can borrow against these assets as collateral. Not so with standing trees, which are considered to have little value. In fact, only the wood of a dead tree is valued. The policies we developed were aimed at ultimately changing the views of farmers, ranchers, and forest owners. We changed the

Tuve el privilegio de ser el primer ministro de recursos naturales y energía de Costa Rica, durante la administración del presidente Óscar Arias (1986–1990), y de poner en marcha el desarrollo de políticas para revertir la deforestación. Fue un reto ambiental crítico para la Costa Rica de entonces. En la mayoría de los países tropicales los árboles no se equiparan con recursos de capital como la tierra, los tractores o el ganado; activos como estos, dados en calidad de garantía colateral, permiten el acceso a préstamos. Pero no ocurre así con los árboles, a los cuales se les considera como de escaso valor. De hecho, solamente se valora la madera del árbol muerto. Las políticas que desarrollamos entonces se orientaron, en última instancia, hacia un cambio en la visión de los agricultores, los hacendados y los propietarios de los

law, for example, so that trees were no longer an obstacle to land titling, and we provided other ways to show their intrinsic value.

This wonderful book about the Ceiba of Sabalito, with text by Gretchen Daily, a brilliant scientist and conservationist, and photographs by Charles Katz, provides us with the unique story of a single tree and the community that came together to save it. The tree, in return, gave the community a sense of identity and purpose. As Daily points out, one beautiful tree had the power to do that. When we learn to love and respect one tree, to some degree we become engaged with all trees. This story is a microcosm

bosques. Cambiamos la legislación para que, por ejemplo, los árboles no fueran un obstáculo en la obtención de un título de propiedad de la tierra y dimos paso a otras formas de mostrar el valor intrínseco que tienen.

Este maravilloso libro sobre La Ceiba de Sabalito, con los textos de Gretchen Daily, brillante científica y conservacionista, y las fotografías de Charles Katz, nos brinda la notable historia de un árbol y de la comunidad que se unió para salvarlo. La Ceiba, a cambio, dio a la comunidad un sentido de identidad y de propósito, pues tal como lo apunta Daily, un hermoso árbol tiene el poder de hacer esas cosas. Cuando aprendemos a amar y a respetar un árbol, en cierto modo nos comprometemos con todos ellos. Esta historia es el

of a cultural transformation that happened in many communities in Costa Rica. The battle to stop deforestation took place one tree at a time.

In Katz's beautiful and inspiring images, we find the emotional connection with a mythological tree that inspired—and continues to inspire—a whole community. We need communities like this all over the world, communities that will help restore and re-green the earth, especially at this critical point in human history. *One Tree* is a spark for kindling our aesthetic, emotional, and spiritual connections, and for joining together in this task.

microcosmos de una transformación cultural que ha ocurrido en muchas comunidades costarricenses. La lucha por detener la deforestación se dio con un árbol a la vez.

En las hermosas e inspiradoras imágenes captadas por el lente fotográfico de Katz encontramos la conexión emocional con un árbol mitológico que inspiró a toda una comunidad y aún hoy continúa haciéndolo. Necesitamos comunidades como esta en todo el mundo, que ayuden a la restauración y al reverdecimiento de la Tierra, particularmente en este momento crítico en la historia de la humanidad.

Un árbol único es una chispa para despertar nuestras conexiones estéticas, emocionales y espirituales para unirnos a todos en esta tarea.

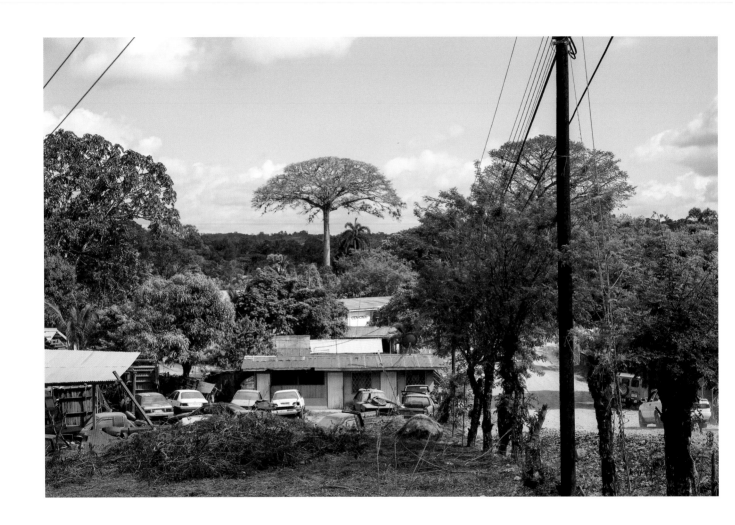

One Tree
Un árbol único

Gretchen C. Daily

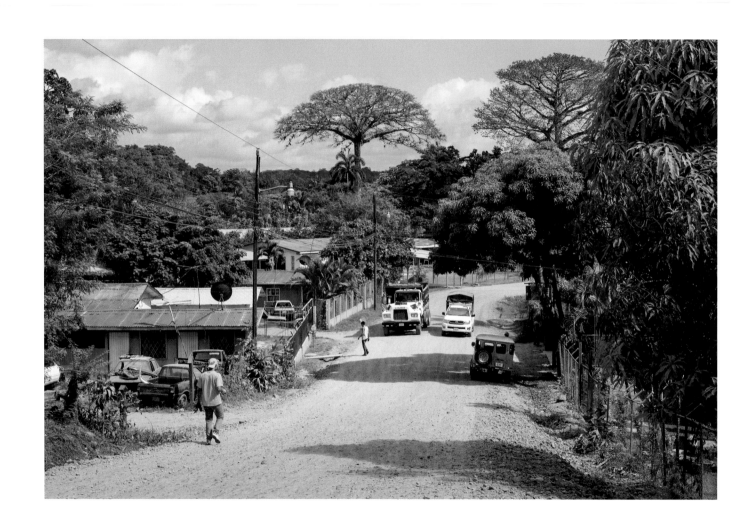

HOW CAN WE BEGIN to know a being like this, holding up a skyful of mystery, commanding attention to its grandeur and complexity? How can we possibly sense its hidden strands and secrets? Who can trace the intricacies of its life, grasp the dimensions of its experience, and arrive at even a glimmer of understanding of this tree's origin, why it stands alone, how it draws upon the powers of the sun, the night, and the winds, how it was and remains connected to other life—and what it signifies to human beings?

Seeing this one tree, who with a heartbeat can turn away?

■

People in Sabalito call the tree *La Ceiba*. They say that it symbolizes everything nature

¿CÓMO PODRÍAMOS LLEGAR a conocer a un ser como este que guarda para sí un cielo de misterios concitando la atención hacia su grandeza y su complejidad? ¿Cómo podríamos intuir sus ocultas facetas y secretos? ¿Quién podría rastrear los intrincamientos de su vida, vislumbrar las dimensiones de su experiencia y lograr siquiera un atisbo de comprensión sobre su origen, del porqué se yergue solo, de cómo recurre a los poderes del sol, de la noche y de los vientos, de cómo estuvo y permanece conectado a otra vida y de lo que representa para los seres humanos?

Al mirar este árbol único ¿quién con corazón sería capaz de resistírsele?

■

La gente de Sabalito lo llama *La Ceiba*. Dicen que simboliza todo lo que la naturaleza brinda a

gives to humanity. It is a portal into the past and into the future, into understanding between young and old.

A teacher friend, Teo, reflects on his students in the bustling Costa Rican village that has grown up around La Ceiba, opposite the emerald silhouette of Volcán Barú, just a short flight from Panama for the noisy flocks of crimson-fronted parakeets. Teo says that when you ask Sabalito kids to think about a time fifty years ago, when this tree was saved, or a time yet to come, they find it impossible to picture anything different from today. Like children the world over, they cannot envision life without cars, electricity, junk food, smart phones, the rest of the here-and-now.

la humanidad, que es un portal hacia el pasado y hacia el futuro, hacia la comprensión entre lo joven y lo viejo.

Un maestro amigo, Teo, reflexiona sobre sus estudiantes en el bullicioso pueblo costarricense que ha crecido alrededor de La Ceiba, frente a la silueta esmeralda del volcán Barú, a tan solo un corto vuelo desde Panamá para las bulliciosas bandadas de periquitos frentirrojos. Según Teo cuando a los niños de Sabalito se les pide que piensen en un momento, cincuenta años atrás, cuando el árbol fue salvado, o sobre el porvenir, se les hace imposible imaginar algo diferente a lo de hoy. Al igual que ocurre con los niños alrededor del mundo, los de Sabalito no pueden concebir la existencia sin autos, electricidad, comida rápida, teléfonos celulares, en fin, todo lo que hay en el aquí y el ahora.

Yet looking up at La Ceiba, standing near La Ceiba—being under the spell of La Ceiba—sparks the imagination. Teo teaches kids about how many people of the village and canton came together, time and again, to save this tree from destruction, and how we can all reach for the greater good. He teaches them about the possible heroic roles of just one being, whether in tree or human form.

■

La Ceiba invites us to think back to a time maybe two hundred years ago, people say, when a tiny seed would have landed here. Hard, dark brown, and round, the seed would have floated peacefully to its landing spot, nestled in pale silky fluff called kapok. But before taking root,

Sin embargo, admirar La Ceiba, estar cerca de ella y caer bajo su embrujo, enciende la imaginación. Teo les enseña a sus niños que fueron muchas las personas del pueblo y del cantón las que se unieron, una vez y otra vez, para salvar a aquel árbol de la destrucción, de cómo todos juntos podemos alcanzar el bien común y sobre las posibles funciones heroicas que puede desempeñar un solo ser, ya sea en la figura de un árbol o de un humano.

■

La Ceiba nos invita a pensar en un tiempo ido, quizá dos siglos atrás, según dicen las gentes, cuando una pequeña semilla habría caído aquí. Dura, de color marrón oscuro y redonda, la semilla habría flotado plácidamente, anidada en una pálida y sedosa pelusa llamada *kapok* hasta aterrizar en el lugar; pero antes de echar

La Ceiba would have been born, possibly miles and miles away, in an explosion.

This part of the tree's life cycle—reproduction—starts in darkness. First the tree waits, sometimes as long as ten years. Then, after dropping all its leaves for summer, a ceiba will erupt into mass flowering, branches covered in small white or pinkish blossoms. The blooms open at night, and their pungent fragrance, copious nectar, and accessibility are irresistible to the many animals that move in voraciously.

The next part of the story is little known. Where studied, in the Central Amazon, bats, marsupials, night monkeys, and hawk moths come in the darkness, followed at dawn by bees, wasps, and hummingbirds sipping the remains,

raíces, La Ceiba habría nacido, posiblemente a kilómetros y kilómetros de distancia, en una explosión.

La reproducción, parte del ciclo vital del árbol, inicia en la oscuridad. Primero el árbol espera, a veces incluso hasta por diez años; luego, después de mudar por completo sus hojas en el verano, la ceiba estalla en floración total y sus ramas se cubren con pequeños botones blancos o rosáceos. Las flores se abren durante la noche, su penetrante fragancia, el abundante néctar y su asequibilidad son irresistibles a los muchos animales que se le acercan vorazmente.

La siguiente fase de la historia es muy poco conocida. En la Amazonía central, donde se la ha estudiado, los murciélagos, los marsupiales, los monos nocturnos y las polillas halcón llegan con la oscuridad seguidos al alba por las

before the blossoms wither. But it is bats alone—particularly phyllostomid "leaf-nosed" bats in the Americas and pteropid "flying fox" fruit bats in Africa—that play the starring role in transferring pollen from flower to flower as they relish the sweetness. In the absence of bat pollinators, or in isolation, the hermaphroditic ceiba may sometimes self-pollinate, with a gentle breeze helping to transfer pollen between its male and female flowers.

The parent of La Ceiba may have produced as many as fifty gallons of nectar that season. The pollinated flowers would then have transformed into hundreds or even thousands—depending on the tree's maturity—of ellipsoidal capsules. Hanging like balloons, each six to

abejas, las avispas y los colibríes que sorben los restos antes de que las flores se marchiten. Sin embargo, son los murciélagos, especialmente los filostómidos nariz de hoja, en las Américas, y los Pteropus, frugívoros zorros voladores, en África, quienes tienen el papel estelar en transferir el polen de flor a flor mientras saborean el néctar. Cuando no se cuenta con la participación de murciélagos polinizadores o en situación de aislamiento, la hermafrodita ceiba logra la autopolinización en algunas ocasiones con ayuda de la suave brisa que traslada el polen de las flores macho a las flores hembra.

La ceiba matriz podría haber producido una cantidad de hasta cincuenta galones de néctar en esa temporada. Dependiendo del grado de madurez del árbol, las flores polinizadas se habrían transformado en cientos o incluso

eight inches long, the capsules would have been packed with tiny seeds and kapok.

Under the tropical sun burning millions of miles away, La Ceiba's parent capsule would have burst open at the seams.

Teo's father in Sabalito says that when a ceiba releases its creative force, thousands of seeds fill the air, buoyed by their soft, pale threads. Looking up at the myriad tiny seeds floating away in circles, he says he sees "an explosion of life" and feels a communion with God.

■

People have found that kapok is good for much more than carrying seeds. It has been

miles de cápsulas elipsoidales que, como globos colgantes, cada una con una longitud entre quince y veinte centímetros de largo, estarían llenas de diminutas semillas y fibra kapok.

Bajo el sol tropical que arde a millones de kilómetros de distancia, la cápsula matriz de La Ceiba se habría abierto en un estallido.

En Sabalito, el padre de Teo comenta que cuando una ceiba libera su fuerza creadora, miles de semillas llenan el aire impulsadas por sus suaves y claros hilos. Dice que al ver la miríada de semillitas flotando en círculos como "una explosión de vida," se siente en comunión con Dios.

■

Las personas saben que, además de transportar semillas, la fibra kapok o guata sirve para muchas otras cosas. A lo largo de

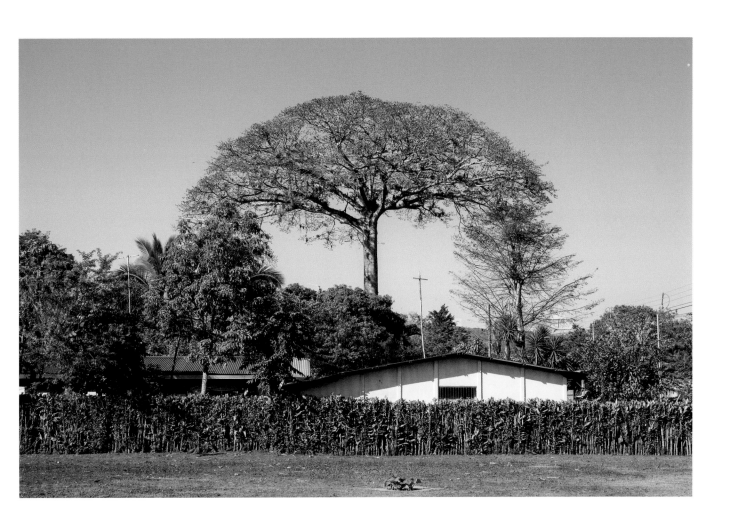

used throughout history to stuff mattresses, pillows, upholstered furniture, saddles, and dolls and other toys. More recently kapok has been used as a thermal insulator, in refrigerators and buildings, and for acoustic insulation, such as in theaters. It is notably resistant to pests.

Above all, kapok is remarkably light—one-eighth the weight of cotton by volume—and exceptionally buoyant and resistant to water. Until the mid-1900s it was in virtually every life jacket and airplane seat cushion.

In ancient cultures where the tree is native, one may still find many other uses. Indigenous peoples along the Amazon River wrap blowgun

la historia se ha utilizado como relleno para colchones, almohadas, muebles tapizados, sillas de montar, muñecas y juguetes; más recientemente se la emplea como un aislante acústico en teatros y térmico en refrigeradores y edificios. Su inmunidad a las plagas es notable pero sobre todo, la fibra kapok tiene la cualidad de ser sorprendentemente ligera, es ocho veces menos pesada que el algodón, además su flotabilidad y resistencia al agua son excepcionales. Hasta mediados de 1900, estuvo prácticamente en todos los chalecos salvavidas y asientos de avión.

En las culturas ancestrales donde es árbol nativo, se le puede identificar muchos otros usos más. Por ejemplo, los pueblos indígenas a lo largo del río Amazonas envuelven los dardos

darts in kapok. The oil of ceiba seeds is used for lighting and lubrication and to create soap and fertilizer. Dry seed capsule shells are used as fuel, and in some places people eat the young leaves, flowers, and pods. The roots, bark, resin, and leaves yield an astonishing array of other products. Some are medicinal, for treating diseases and conditions such as asthma, cough, dysentery, and fever. Others are designed for aphrodisiac and hallucinogenic purposes. People believe the ceiba has protective as well as healing powers.

The ceiba also offers more indirect benefits. As part of a forest, ceibas purify drinking water, protect communities from flooding, support

de las cerbatanas en kapok. El aceite de las semillas se utiliza para alumbrar, como lubricante, para hacer jabón y fertilizantes. La cáscara seca de las cápsulas que guardan las semillas se utiliza como combustible y, en algunos lugares, la gente come las hojas, las flores y las vainas tiernas. Las raíces, la corteza, la resina y las hojas generan una impresionante cantidad de otros productos, algunos son medicinales para tratar enfermedades y afecciones como el asma, la tos, la disentería y la fiebre; otros, se utilizan con fines afrodisíacos y alucinógenos. La gente cree que la ceiba tiene poderes de protección y sanación.

Ellas también brindan otros beneficios indirectos. Como parte del bosque, las ceibas purifican el agua para consumo, protegen a las

pollinators of crops, and stabilize the climate. Ceibas are ecosystems unto themselves, covered in epiphytic plants and teeming with birds, mammals, insects, and much more. How many of these beings come into the world, live, and die on the ceiba's branches?

People near Sabalito, on the Osa Peninsula, say that the whole standing tree is used to communicate over distances in the forest. They talk of a codified language, expressed by beating on the ceiba's huge buttresses—a jungle telegraph.

■

"Ceiba" is said to be derived from a word in the Indian Taíno language (of the Arawak

comunidades de las inundaciones, alimentan a los polinizadores de las cosechas y estabilizan el clima; son ecosistemas en sí mismas, cubiertas de plantas epífitas, rebosantes de pájaros, mamíferos, insectos y muchas otras especies. ¿Cuántos seres vienen al mundo, viven y mueren en las ramas de las ceibas?

La gente de los alrededores de Sabalito, en la Península de Osa, comenta que este erguido árbol sirve para comunicarse a través de las distancias del bosque, con un lenguaje en código, el cual se expresa propinando golpes en las enormes raíces tabulares de La Ceiba: el telégrafo de la jungla.

■

Se dice que el nombre *ceiba* deriva de la lengua indígena de los taínos, de la familia arawak,

family) that refers to a type of wood used for making canoes in the West Indies. Today, across its entire native range in the Americas—from southern Mexico and the Caribbean to the southern edge of the vast Amazon basin—this type of tree is most commonly known as the ceiba. The name evokes times and places where people hollowed out the great, cylindrical trunks and glided along languid rivers winding through lush tropical forest.

Eighteenth-century botanist Joseph Gärtner imparted the Latinized scientific name *Ceiba pentandra*. This formal name is used worldwide and distinguishes the species from its nine sister species in the genus *Ceiba*, as well

que refiere a un tipo de madera utilizada para la construcción de canoas en las Antillas. En la actualidad, a lo largo de las Américas, desde el sur de México y el Caribe hasta el extremo sur de la gran cuenca amazónica, a este tipo de árbol se le conoce comúnmente como ceiba. Su nombre evoca los tiempos y lugares cuando la gente ahuecaba sus grandes troncos cilíndricos para deslizarse a lo largo de lánguidos ríos serpenteantes a través de la exuberante selva tropical.

Joseph Gärtner, botánico del siglo XVIII, le confirió el nombre científico latinizado de *Ceiba pentandra*. Dicha denominación formal se usa en todo el mundo y distingue a la especie de entre las nueve variedades hermanas del género Ceiba, así como de la confusa mezcla de otras

as from the confusing mix of very different species that have come to share its informal names.

In fact, this one species bears a great jumble of "common" names bestowed by different peoples and reflecting its many known and divined roles in human life. The ceiba has multiple local names in West Africa—the other part of its native range—in languages such as Fula, Mandingo, and Wolof, and across the rest of the world's tropics where the tree came to be widely cultivated and naturalized. Its dozen or so English names include the kapok and silk-cotton tree.

There is tremendous reverence for the ceiba among ancient native cultures in both the Americas and West Africa. In many cultures the ceiba is associated with burial and ancestors.

muchas especies diferentes que comparten el nombre informalmente.

De hecho esta especie ostenta una gran mezcla de nombres comunes que han sido otorgados por los diferentes pueblos y que reflejan sus muchas funciones, conocidas y divinizadas, en la vida humana. En África Occidental—su otro entorno nativo—la ceiba ha recibido múltiples nombres locales en lenguas como el fula, el mandingo y el wolof; lo mismo ha sucedido en el resto de la franja tropical donde ella ha sido cultivada ampliamente y ha llegado a naturalizarse. Sus doce o más nombres en inglés incluyen el de kapok y el de árbol de algodón de seda.

En las antiguas culturas nativas de América y de África Occidental, se le rinde profunda reverencia asociándola, en muchas de ellas, con lo funerario y con los antepasados, pues se cree

Some believe that the dead climb the ceiba to reach heaven.

The Maya in the Yucatán use the name Yaaxché, or "the sacred tree." In their beliefs, the ceiba reached deep into the earth and up into the cosmos, connecting worlds. The Mayan sacred book explains that the creator gods planted ceibas to mark the cardinal directions of the cosmos, with the Yaaxché in the center, the world of the dead below, the world we live in at the base, and the realm of the gods above, with the resplendent quetzal perched atop the tree.

Villages were often established around a large ceiba, to shade and shelter the central place where people gathered to talk, trade, and tend. If a ceiba was not present at a village site, one would often be planted.

que los muertos ascienden por medio de la ceiba hasta el paraíso.

Los mayas de Yucatán le dan el nombre de Yaaxché, que significa "el árbol sagrado"; en su cosmogonía, la ceiba penetra profundamente en la tierra y en el cosmos, conectando ambos mundos. Según el libro sagrado de los mayas, los dioses creadores plantaron ceibas para señalar los puntos cardinales del cosmos: con el Yaaxché al centro, el mundo de los muertos apunta abajo, el mundo de los vivos en la base y el reino de los dioses arriba, con el resplandeciente quetzal posado en la cúspide del árbol.

Con frecuencia los poblados se establecían alrededor de una gran ceiba para dar sombra y abrigo al lugar donde la gente se reunía para conversar, comerciar y atender sus asuntos. Si no había una, pronto se le plantaba.

Whether transformed into a boat, a life preserver, a doll, or a psychoactive drug, or in its majestic entirety, the ceiba is a miracle of flotation—physically, emotionally, spiritually, and in the realm of the imagination.

■

Ceibas were probably naturally sparse in the past: the alluring rarity of any one species and astounding richness of all species are twin features of tropical forests. Indigenous peoples are thought to have encouraged the growth of ceibas, planting them as guideposts along ancient pilgrimage routes. While ceibas are becoming rarer today, their long-distance connections across land, wind, and water are astonishing.

Ya fuera en forma de bote, chaleco salvavidas, muñeca, droga psicoactiva o en su integral majestuosidad la ceiba es un milagro de oscilación en el plano físico, emocional, espiritual y en el reino de la imaginación.

■

Probablemente, por naturaleza, las ceibas fueron escasas en el pasado. La singularidad seductora de determinadas especies y la admirable riqueza de todas ellas son una doble característica en los bosques tropicales. Se cree que los pueblos indígenas fomentaron la siembra de ceibas, las cuales llegaron a servir de puntos de referencia a lo largo de antiguas rutas de peregrinación. Mientras que en la actualidad se vuelven cada vez más raras, sus amplias conexiones a través de la tierra, el viento y el agua, son extraordinarias.

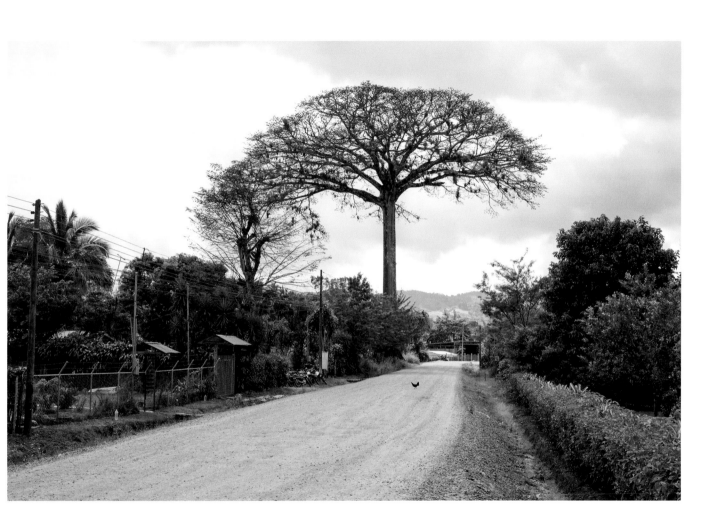

The ceiba is an emergent tree, its broad crown towering and spreading over the forest below. Thus it reaches the power of the winds. Back when La Ceiba of Sabalito took root, the landscape was blanketed in tropical forest, regrown over the many farms of indigenous peoples, with their extensive maize and other cultivation going back thousands of years. Those native populations were decimated or extinguished by the arrival of Columbus and all that ensued.

The genetic blueprints of the ceiba show that it, together with its nine sister species, came into being in the Americas. Somehow—by air or more likely on marine currents, no one knows—*Ceiba pentandra* alone crossed over to

La ceiba es un árbol predominante, con una amplia e imponente corona que se extiende sobre el bosque que deja abajo. Así, alcanza la energía de los vientos. Tiempo atrás, cuando La Ceiba de Sabalito echó raíces, el paisaje se encontraba cubierto de bosque tropical que rebrotaba sobre los muchos labrantíos de los pueblos indígenas, con sus extensos maizales y cultivos milenarios. Dichas poblaciones fueron diezmadas o extintas con el arribo de los europeos y lo que a ello prosiguió.

El código genético de la ceiba muestra que es originaria de América, al igual que sus otras nueve especies hermanas. De alguna manera, por aire o quizá más plausiblemente por intermedio de las corrientes marinas, nadie lo sabe, la *Ceiba pentandra* cruzó hasta África

West Africa. This happened long before people learned how to make such crossings. In Ghana, fossil ceiba pollen lies sleeping in 13,000-year-old lake deposits.

∎

La Ceiba survived likely the highest rate of tropical deforestation in the world.

It came of age in a region of Costa Rica that was nearly completely forested, over 98 percent through 1947, as seen from the first aerial photographs. A wave of settlement began in 1952, with Costa Ricans moving south from the Central Valley, followed by Italian immigrants in the aftermath of World War II.

Occidental. Ello ocurrió mucho tiempo antes de que los humanos supieran cómo hacer tal recorrido. En Ghana, polen fosilizado de ceiba yace dormido en depósitos lacustres de 13 000 años de antigüedad.

∎

La Ceiba sobrevivió a la que probablemente es la tasa de deforestación tropical más alta del mundo.

Maduró en una región de Costa Rica cubierta casi por completo de bosque: un 98 por ciento, en 1947, según lo muestran las primeras fotografías aéreas. En 1952 inició una oleada de asentamientos compuesta por inmigraciones de costarricenses provenientes del Valle Central que avanzaron hacia el sur, seguida por otra de migrantes italianos que habían arribado al

The region was rapidly deforested to make way for coffee, for export, as well as for other crops and livestock to satisfy local needs. In aerial photographs from 1960 only 74 percent forest cover remained. In 1980 a mere 34 percent was left.

Then a modern miracle occurred. Deforestation slowed, and today the region around Sabalito retains 28 percent of its forest cover. This might not sound like much, but considering the intensifying pressures of climate change and global land clearing at the dawn of the twenty-first century, whether tropical for-

país como resultado de las repercusiones de la II Guerra Mundial.

Una rápida deforestación de la región dio paso a plantaciones de café para la exportación, a cultivos de otros productos y al desarrollo de la ganadería de consumo local. En 1960 las fotografías aéreas muestran que para entonces solo quedaba un 74 por ciento de cobertura forestal, la cual se reduciría a un escuálido 34 por ciento en 1980.

Pero ocurrió un milagro moderno: la deforestación disminuyó y hoy la región de Sabalito mantiene el 28 por ciento de su cobertura forestal. Quizá parezca poco, sin embargo, considerando las crecientes presiones del cambio climático y del desbroce global de tierras en los albores del siglo XXI, la interrogante sobre si los bosques tropicales sobrevivirán a la acción

ests will survive humanity is an open question. Costa Rica is one of a handful of developing countries that have taken the first pioneering steps to increase total forest cover while at the same time increasing food production and economic security.

When people cleared land for crops, pastures, and settlements, they often left ceibas standing, as they did with La Ceiba of Sabalito. Why? To what degree was it the lack of value in the tree's soft wood, which is highly susceptible to insect and fungal attack? To what degree was it the ceiba's breathtaking beauty? Or a wary, even deep respect for indigenous peoples' belief

humana aún permanece. Costa Rica es uno de los pocos países en desarrollo pionero en dar los primeros pasos para aumentar la cobertura forestal total, mientras que al mismo tiempo incrementaba la producción de alimentos y la seguridad económica.

Cuando el pueblo desbrozó la tierra para el cultivo, el pastoreo o la urbanización con frecuencia mantuvo las ceibas, como ocurrió con la de Sabalito. ¿Por qué? ¿Hasta qué punto fue por el escaso valor de la madera blanda del árbol, altamente susceptible al ataque de insectos y hongos? ¿Hasta dónde fue debido a su espectacular belleza? ¿O acaso fue por cautela en la profundamente respetuosa creencia de los pueblos indígenas en la condición sagrada de las ceibas, en la existencia de espíritus que descansan sobre ellas o que yacen debajo, los cuales

that ceibas are sacred and that spirits resting on or under them will retaliate against anyone causing harm?

What might help stop and reverse the continued cutting of giant ceibas for low-value products such as pallets, matchsticks, and pulp? The human enterprise has become ever larger over the past three hundred years, with a growing separation between places of production and consumption. Ceibas feed into the maw of softwood markets with global reach. Whereas in the past people had agency over their local surroundings, today people everywhere are enmeshed in a global economic system almost completely beyond their control.

La Ceiba was lucky. Despite the complexity

tomarán represalias contra cualquiera que ose causar daño a dichos árboles?

¿Qué podría ayudar a detener y a revertir la tala continuada de ceibas gigantes para hacer con su madera productos de bajo valor como palés, fósforos y celulosa? La actividad industrial humana ha aumentado exponencialmente en los últimos tres siglos, con la creciente separación entre lugares de producción y de consumo. Las ceibas alimentan las fauces de un mercado de maderas blandas de alcance mundial. Si bien en el pasado las personas tenían control sobre su entorno local, hoy viven inmersas en un sistema económico global que está prácticamente fuera de su control por completo.

La Ceiba tuvo suerte, pues a pesar de la complejidad y del poder de las fuerzas en juego,

and power of the forces at play, the people of Sabalito were able take matters into their own hands and protect this tree.

■

The first seeds of globalization were sown long ago. In the case of *Ceiba pentandra*, they were sown by Arab traders who saw the great value that had been discovered by native cultures living intimately with this tree in West Africa. The traders spread native knowledge and ceiba seeds to Southeast Asia by around the tenth century. Without a doubt, they brought a global view to the kapok enterprise.

Carl Linnaeus was the first to bring a global view to the richness of life, revolutionizing how

el pueblo de Sabalito pudo tomar el control del asunto en sus propias manos y protegerla.

■

Las primeras simientes de la globalización se sembraron mucho tiempo atrás. En el caso de la *Ceiba pentandra* fueron los mercaderes árabes quienes notaron el gran valor descubierto por las culturas nativas de África Occidental que vivían en tan estrecha relación con este árbol. Los comerciantes diseminaron el conocimiento autóctono y las semillas de ceiba en el sureste asiático alrededor del siglo X; sin duda, fueron ellos quienes pusieron el negocio de kapok en el foco global.

Carlos Linneo fue el primero en brindar una visión global sobre la riqueza de la vida, revolucionando lo que se pensaba sobre la naturaleza.

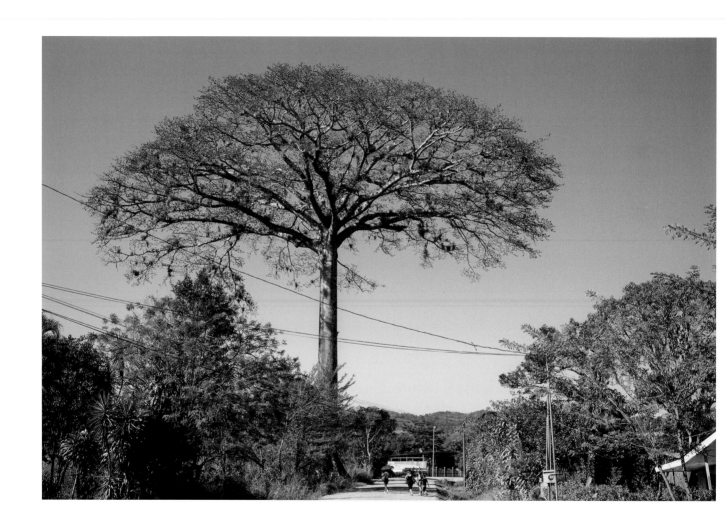

people thought about nature. In the eighteenth century he developed the system botanist Joseph Gärtner followed when he bestowed the name *Ceiba pentandra*. But it was much, much more than a naming system.

Before Linnaeus, the local names and languages used to describe organisms like ceibas could not readily be shared or made sense of at a higher level. Linnaeus invented the first systematic approach for characterizing, interrelating, and classifying all life. He offered a coherent way of understanding the staggering variety of life forms being revealed through voyages of discovery. Beyond that, he developed

En el siglo XVIII desarrolló el sistema que el botánico Joseph Gärtner siguió cuando confirió el nombre a la *Ceiba pentandra*. El sistema, sin embargo, era mucho más que una simple nomenclatura.

Antes de Linneo, los nombres y las lenguas locales con que se solían describir los organismos vivientes, como las ceibas, no podían compartirse fácilmente ni lograban tener sentido en un nivel formal superior. Él inventó la primera aproximación sistemática, para caracterizar, interrelacionar y clasificar la vida, que ofreció una manera coherente de entender la asombrosa variedad de formas vivientes que se revelaban a través de los viajes de exploración. Más aún, Linneo desarrolló el sistema universal de nomenclaturas basado en el latín para

a universal system, based on Latin, for thinking and talking about all life. This system and language are used around the world today. They enabled later visionaries, like Alexander von Humboldt and Charles Darwin, to uncover fundamental dynamics of nature and change, across a range of ecological, evolutionary, climatic, and geological processes and time scales.

Some have lamented the atomization of nature, the way it is explored in the tradition associated with Linnaeus—extracting living beings from their natural context and functioning to sort and catalog them in museums. But maybe this is a natural, even necessary step in the development of human knowledge, understanding, and compassion.

pensar y hablar de la vida, el cual se utiliza en la actualidad en todo el mundo. El sistema y el lenguaje facilitaron, posteriormente, que visionarios como Alexander von Humboldt y Charles Darwin develaran las dinámicas fundamentales sobre la naturaleza y el cambio en una serie de escalas temporales y procesos ecológicos, evolutivos, climáticos y geológicos.

Aunque algunos lamentan la atomización de la naturaleza y la forma en que se la explora en la tradición asociada a Linneo, como por ejemplo la extracción de organismos vivientes de su entorno natural para ordenarlos y clasificarlos en museos, quizá este sea un paso natural e incluso necesario para el desarrollo del conocimiento, la comprensión y la compasión humanas.

Today we are on the cusp of the next revolution in how people think about the value of nature. This means not only cultivating awareness and deeper understanding of nature's vital benefits but also moving from knowledge to action. A key to La Ceiba's survival of the wave of deforestation is that—in Sabalito and beyond, for many people, in many places, and in many times—the ceiba's vital benefits have made it much more valuable alive than dead.

After experiencing the highest recorded national deforestation rate in history, Costa Rica has led the world in conservation. Together with Panama, in 1988 it established

Nos encontramos en la antesala de la próxima revolución de lo que la gente piensa sobre el valor de la naturaleza, lo cual significa no solo cultivar la consciencia y un mejor entendimiento de los beneficios vitales de ella, sino pasar del conocimiento a la acción. Una clave para que La Ceiba sobreviva a la ola de deforestación se encuentra en que los beneficios vitales que brinda la hacen mucho más valiosa viva que muerta, tanto para Sabalito como para muchos otros pueblos, en diferentes lugares y momentos.

Luego de experimentar el más alto índice de deforestación registrado en la historia, Costa Rica es líder mundial en conservación. En 1988, en conjunto con Panamá, estableció el Parque

La Amistad (friendship) International Peace Park, the largest protected area in Central America, equally divided between the two countries. The park's border runs just a few miles from Sabalito. Along with an abundance of life forms, three Indigenous Peoples live in small, traditional villages within the park.

Going further, Costa Rica led the world in restoring (at least some) agency to local landholders by aligning short-term, individual incentives with long-term, societal wellbeing. In the late 1990s Costa Rica designed and implemented the first national payment system to reward forest conservation and restoration. Landowners can apply to replant or protect

Internacional de la Paz La Amistad. Se trata del área protegida más grande de Centroamérica, compartida equitativamente por ambos países. A pocos kilómetros de Sabalito está el límite del parque, tres pueblos indígenas viven en él en pequeñas aldeas tradicionales en comunión con la gran exuberancia de formas de vida.

En forma novedosa, Costa Rica lideró el mundo al restaurar, al menos hasta cierto grado, la capacidad de agencia de los propietarios locales mancomunando los incentivos individuales a corto plazo con el bienestar social a largo plazo. A finales de la década de 1990, Costa Rica diseñó e implementó el primer sistema nacional de incentivos para compensar la conservación y la restauración forestal. Mediante este mecanismo, los propietarios obtienen reconocimiento económico por

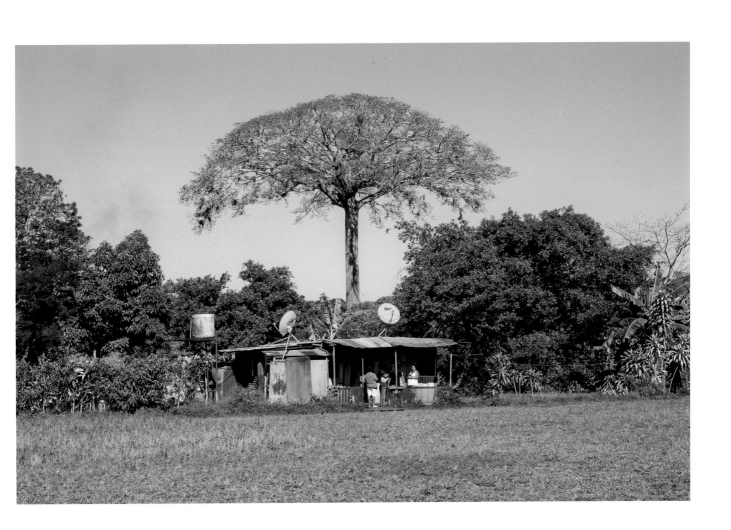

existing forest and receive compensation.
Forest is explicitly valued alive, as a function-
ing whole. At the national level, this is for its
contribution to two huge sectors of the econ-
omy—tourism and hydropower. Acting as a
giant sponge, forests soak up, store, and grad-
ually release heavy tropical rains, mitigating
both costly erosion and low flows of water. At
the global level, the payment system represents
a visionary start by a single nation (and a few
supporting nations) toward securing climate
stability and nature, which are crucial to the
future of all humanity.

replantar o proteger el bosque. De esta manera,
los bosques son explícitamente valiosos si se
mantienen vivos como un todo funcional. En el
ámbito nacional esta iniciativa destaca por su
contribución en dos importantes sectores de la
economía: el turismo y la generación de energía
hidroeléctrica.

Los bosques también funcionan como
esponjas gigantes ante las fuertes lluvias
tropicales, pues absorben, almacenan y liberan
gradualmente el agua mitigando las gravosas
situaciones de erosión y de bajos caudales de
agua. En el ámbito internacional, por su parte,
el sistema de incentivos representa una visiona-
ria iniciativa de una sola nación con apoyo de
unas cuantas naciones auspiciadoras para

In key ways this revolution parallels that launched by Linnaeus. Moving from local descriptions, he invented a systematic approach and a universal language for characterizing all life. Now the frontier is moving from local descriptions of the intimate connections between people and nature—such as those involving the ceiba—to shine light on their global significance, as well as on the pioneering policies and governance systems that will help secure the wellbeing of people and nature across the world and into the future.

Today many countries, economic sectors, and major actors are following Costa Rica's

asegurar la estabilidad climática y natural, ambas cruciales para el futuro de la humanidad.

En sus aspectos claves, esta revolución es comparable con la iniciada por Linneo quien alejándose de las descripciones locales inventó un acercamiento sistemático y un idioma universal para la caracterización de la vida. Hoy la frontera avanza de descripciones locales sobre las estrechas vinculaciones entre gente y naturaleza, como aquellas que engloban la ceiba, al esclarecimiento de su nueva significación global, de las políticas pioneras y de los sistemas de gobernanza que ayudarán a asegurar el bienestar de personas y naturaleza en todo el mundo y hacia el futuro.

En la actualidad muchos países, sectores económicos y actores relevantes siguen el

example and are beginning to integrate the values of nature into policy and management decisions systematically and meaningfully. Will this revolution unfold in time?

■

People in Sabalito say La Ceiba—this one tree—symbolizes all that we are and all that we can be.

The future of all known life depends on humanity more than on any other force. Over half of all macroscopic species are projected to be driven to extinction in the twenty-first century. Until the next asteroid smashes into the earth, it is people, us—and our day-to-day decisions—that will determine which species survive and which go into oblivion. We are

ejemplo de Costa Rica y han empezado a integrar el valor de la naturaleza a las decisiones políticas y de gestión en forma sistemática y efectiva. ¿Logrará esta revolución desarrollarse a tiempo?

■

La gente de Sabalito dice que La Ceiba, este árbol único, simboliza todo lo que somos y lo que podremos ser.

El futuro de toda forma de vida cono-cida depende de la humanidad más de que de ninguna otra fuerza. Se prevé que cerca de la mitad de todas las especies macroscópicas serán llevadas a la extinción en el siglo XXI. Hasta que el próximo asteroide se estrelle en la Tierra, son las personas—nosotros y nuestras decisiones cotidianas—quienes determinarán cuál especie sobrevivirá y cuál caerá en el olvido.

wiping out nature one ceiba at a time. Yet we can also restore nature one ceiba at a time.

Just one tree is powerful enough to make us feel centered, protected, and connected—and even to give us our identity. Villages, cities, and nations have adopted the ceiba as their official emblem. As part of Costa Rica's annual Exceptional Tree Award, in 2006 Sabalito was honored for La Ceiba's communal importance. Through one tree, we can see how we are all part of the same family, the same tree of life.

Every standing tree marks a spot of miraculous transformation, growth, and change, starting from a seed—a tiny bundle of instructions passed through generations upon generations—blessed with a dose of wild luck. Across

Estamos aniquilando la naturaleza una ceiba a la vez, pero también podemos restaurarla una ceiba a la vez.

Un simple árbol es lo suficientemente poderoso como para hacernos sentir centrados, protegidos, conectados e, incluso, para darnos identidad. Distintos pueblos, ciudades y naciones han adoptado la ceiba como símbolo oficial. En 2006, Sabalito fue galardonado por la importancia comunal que concede a La Ceiba con el Premio Árbol Excepcional, que se otorga anualmente en Costa Rica. Un árbol único nos hace entender que todos somos parte de una misma familia, de un mismo árbol de la vida.

Cada árbol sin talar marca el punto de milagrosa transformación, crecimiento y cambio que inicia con una semilla, un diminuto capullo de instrucciones que pasa de generación en

the world today trees need the blessing of people too.

In experiencing one tree, at some levels we experience all trees. In caring for one tree, at some levels we care for all. Can one tree wake us up, to understand at a visceral level how we all depend on nature? Can one tree make us see the power of connection, cooperation, and compassion?

Throughout the region around La Ceiba there are ancient carved stones of the indigenous Ngäbe. What are they meant to make us see? No one outside of indigenous culture has any real idea what the carvings mean. Some say the designs depict animals of the forest. Others

generación bendecida con una dosis de suerte silvestre. En la actualidad, los árboles alrededor del mundo también necesitan de la bendición de los pueblos.

Al conocer un árbol, de alguna manera los conocemos a todos; al amar un árbol, de alguna manera, los amamos a todos. ¿Puede un árbol despertar en nosotros la más íntima comprensión de cómo dependemos todos de la naturaleza? ¿Puede un árbol hacernos ver el poder de la conexión, la cooperación y la compasión?

En la región alrededor de La Ceiba existen antiguos petroglifos en los territorios indígenas Ngäbe. ¿Qué están destinados a hacernos ver? Nadie, externo a las culturas indígenas, tiene una idea certera de lo que significan los grabados. Para algunos los diseños representan animales del bosque, otros dicen que son mapas

say they are maps, to be read for orientation or for guidance when heading into the unknown. They engender awe together with an unsettling feeling that modern culture, in the blink of a blind eye, may be taking us all to a tragic destination.

There's a parable among the Tamil about the parrot and the *elavam panju*, as the ceiba is commonly known in the verdant South Asian countryside. The parrot sits on a high branch of the tree, waiting and waiting for the day when the elavam panju will flower and produce thousands of luscious fruit for it to eat. Finally this happens, and the fruits ripen, only to explode in the parrot's face in dry, inedible kapok.

Perhaps the ceiba's deepest message is this: Don't dream and wait for something that is never to be. Dream and make it be.

que se leen para obtener orientación o guía al adentrarse en lo desconocido. Lo cierto es que generan asombro junto con un sentimiento de desazón sobre esta cultura moderna que, en un abrir y cerrar de ojos, puede llevarnos a un trágico destino.

Existe una parábola entre los tamiles que trata sobre un loro y un *elavam panju*, nombre con que comúnmente se denomina a la ceiba en las verdes campiñas del sureste asiático. Se dice que un loro se posó en una alta rama a esperar y esperar el día en que el elavam panju floreciera y produjera cientos de suculentos frutos para comerlos. Cuando finalmente ocurrió, los frutos maduraron solo para explotar en seco e incomible kapok en la cara del loro.

¡Quizá el más profundo mensaje de la ceiba sea; no sueñes y esperes por algo que nunca será; ¡sueña y haz que ocurra!

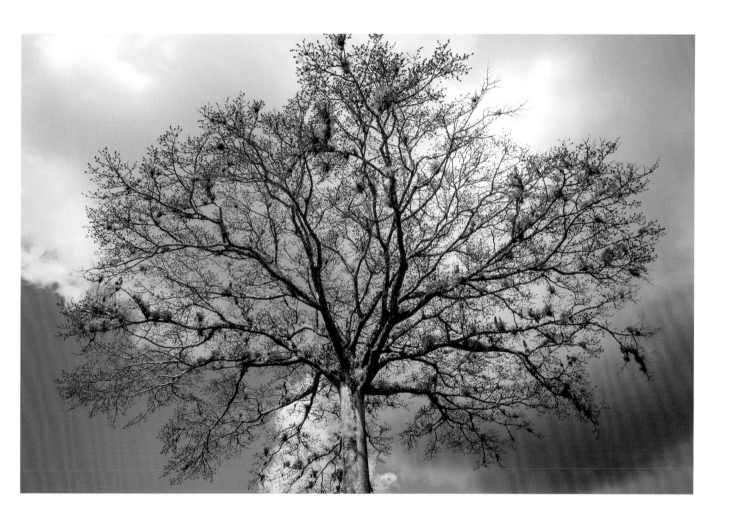

Acknowledgments
Agradecimientos

We are tremendously grateful to Ana María Herra of Las Cruces, Eliécer Rojas of San Vito, and Carmen Barrantes Hernández, Teodocio Granados Aráuz, Teodosio Granados Barrantes, and Yolanda Calderon and José Angel Chinchilla of Sabalito, Costa Rica.

We thank the wonderful staff of the Las Cruces Biological Station of the Organization for Tropical Studies, Costa Rica. We have benefited enormously from discussions with Alexandra Aikhenvald, Christopher Anderson, Rebecca Chaplin-Kramer, Haydi Danielson, Partha Dasgupta, Alejandra Echeverri, Paul Ehrlich, Daniel Friedman, Pedro Juárez, Roberta Katz, Eric Lambin, Mark Mancall, Harold Mooney, Eva Müller, Tom Myers, Nalini

Nuestra profunda gratitud a Ana María Herra, de Las Cruces; Eliécer Rojas, de San Vito; Carmen Barrantes Hernández, Teodocio Granados Aráuz, Teodosio Granados Barrantes, Yolanda Calderón y José Ángel Chinchilla, de Sabalito, Costa Rica.

Gracias también al maravilloso personal de la Estación Biológica Las Cruces, de la Organización para Estudios Tropicales, en Costa Rica. Nos fueron de enorme provecho las conversaciones con Alexandra Aikhenvald, Christopher Anderson, Rebecca Chaplin-Kramer, Haydi Danielson, Partha Dasgupta, Alejandra Echeverri, Paul Ehrlich, Daniel Friedman, Pedro Juárez, Roberta Katz, Eric Lambin, Mark Mancall, Harold Mooney, Eva Müller, Tom Myers, Nalini Nadkarni, Yaso Natkunam, Sarah

Nadkarni, Yaso Natkunam, Sarah Ogilvie, Peter Raven, José Sarukhán, Jeff Smith, Hartono Sutanto, Álvaro Umaña Quesada, and Wren Wirth.

We dedicate this with love to our children and grandchildren: for Gretchen, Luke and Carmen; for Chuck, Sarah, Sydney, Rory, and Aven. May they live in a world of people in harmony with nature.

Ogilvie, Peter Raven, José Sarukhán, Jeff Smith, Hartono Sutanto, Álvaro Umaña Quesada y Wren Wirth.

Dedicado con amor a nuestros hijos y nietos, los de Gretchen, Luke y Carmen; los de Chuck, Sarah, Sydney, Rory y Aven: sea a ellos vivir en un mundo con personas en armonía con la naturaleza.

GRETCHEN C. DAILY, Bing Professor of Environmental Science at Stanford University, has worked in southern Costa Rica since 1991 and has deep connections to its people and landscape. She co-founded and co-directs the Natural Capital Project, an international partnership—inspired in many ways by Costa Rica—to mainstream the values of nature into major resource allocation decisions of governments, businesses, and communities. Her honors include the Blue Planet Prize and the Heinz Award. She is the author of *The Power of Trees*, with photographs by Charles J. Katz Jr., and of numerous scientific articles and books.

CHARLES J. KATZ JR. is an active photographer and was formerly an attorney and business executive. He has served on the boards of international conservation groups and institutions based at Stanford University, including the Woods Institute for the Environment. His other photography publications are *The Power of Trees*, with text by Gretchen C. Daily, and *Etched in Stone: The Geology of City of Rocks National Reserve and Castle Rocks State Park, Idaho*, with text by Kevin R. Pogue.

GRETCHEN C. DAILY es académica del profesorado Bing en ciencias ambientales en la Universidad de Stanford. Cofundadora y codirectora del Proyecto Capital Natural, asociación internacional inspirada de muchas maneras en Costa Rica, la cual busca incorporar los valores de la naturaleza en las principales decisiones sobre asignación de recursos del gobierno, las empresas y las comunidades. Ha trabajado en el sur de Costa Rica desde 1991 y mantiene una profunda vinculación con las personas y el paisaje de la zona. Ha sido galardonada internacionalmente en diferentes ocasiones; recientemente se le confirió el Premio Planeta Azul y el Premio Heinz.

CHARLES J. KATZ JR. es fotógrafo activo y anteriormente fue abogado y ejecutivo de negocios. Se ha desempeñado en las juntas directivas de grupos internacionales de conservación e instituciones de la Universidad de Stanford, entre ellas, el Instituto Woods para el Medioambiente. Sus publicaciones previas en fotografía son *The Power of Trees [El poder de los árboles]* y *Etched in Stone: The Geology of City of Rocks National Reserve and Castle Rocks State Park, Idaho [Grabado en piedra: la geología de la reserva nacional City of Rocks y del Parque Estatal Castle Rocks, Idaho]*, con textos de Kevin R. Pogue.

ÁLVARO UMAÑA QUESADA is a senior research fellow at the Tropical Agricultural Research and Higher Education Center in Costa Rica. He served as Costa Rica's first minister of environment and energy from 1986 to 1990 and as the country's ambassador at the 2009 United Nations Copenhagen Climate Change Conference, where Costa Rica introduced its pledge to become the first climate-neutral country by 2021. His international career includes a range of experience in academia, government, and nongovernmental organizations, and he was recognized in the 1987 Nobel Peace Prize awarded to Costa Rican president Óscar Arias.

MARYBEL SOTO-RAMÍREZ is a researcher and professor at the Universidad Nacional, Costa Rica. She has a degree in translation and a master's degree in Latin American studies with a specialization in culture and development, and she is a doctoral candidate in Latin American studies.

ÁLVARO UMAÑA QUESADA es investigador senior del Centro Agronómico Tropical de Investigación y Enseñanza, CATIE, ubicado en Costa Rica. Fue el primer ministro de ambiente y energía de dicho país y embajador ante la Conferencia de las Naciones Unidas sobre Cambio Climático de Copenhague, en la cual Costa Rica presentó su compromiso de convertirse en el primer país de neutralidad climática para el año 2021. En su carrera internacional se incluye la amplia experiencia en la academia, en el gobierno y en las organizaciones no gubernamentales, la cual fue reconocida con el otorgamiento a Costa Rica del Premio Nobel de la Paz conferido al Presidente Óscar Arias, en 1987.

MARYBEL SOTO-RAMÍREZ es profesora investigadora en la Universidad Nacional de Costa Rica. Candidata a doctora en estudios latinoamericanos, cuenta con una licenciatura en traducción y una maestría en estudios latinoamericanos con especialización en cultura y desarrollo.

Published by Trinity University Press
San Antono, Texas 78212

Copublished with Editorial Universidad Nacional, Costa Rica
Campus Omar Dengo, Heredia
(506) 2562-6754, euna@una.ac.cr
Apartado postal: 86-3000 (Heredia, Costa Rica)

Editorial Universidad Nacional (EUNA) is a member of the Central
American University Press System (SEDUCA)

La Editorial Universidad Nacional de Costa Rica (EUNA) es miembro del
Sistema Editorial Centroamericano (SEDUCA)

ISBN 978-1-59534-852-4 hardcover (Trinity University Press)
ISBN 978-1-59534-853-1 ebook (Trinity University Press)
ISBN 978-9977-65-510-9 hardcover (Universidad Nacional de Costa Rica)

First printing of 3,500 copies, 2018
Printed in Canada by Friesens Corporation

Trinity University Press strives to produce its books using methods and
materials in an environmentally sensitive manner. We favor working
with manufacturers that practice sustainable management of all natural
resources, produce paper using recycled stock, and manage forests with
the best possible practices for people, biodiversity, and sustainability.
The press is a member of the Green Press Initiative, a nonprofit program
dedicated to supporting publishers in their efforts to reduce their
impacts on endangered forests, climate change, and forest-dependent
communities.

The paper used in this publication meets the minimum requirements of
the American National Standard for Information Sciences—Permanence
of Paper for Printed Library Materials, ANSI 39.48–1992.

CIP data on file at the Library of Congress
22 21 20 19 18 | 5 4 3 2 1

Book design by Kristina Kachele Design, llc
Prepress by iocolor, Seattle, Washington

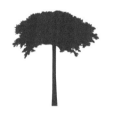